吳説尺牘名品

中國碑帖名品 二編 [三十二]

上海書畫出版社

《中國碑帖名品》（二編）編委會

編委會主任

　　王立翔

編委（按姓氏筆畫爲序）

　　王立翔　田松青

　　朱艷萍　張恒烟

　　孫稼阜　馮磊

　　馮彥芹

本册責任編輯

　　張恒烟　馮彥芹

本册釋文注釋

　　陳鐵男　俞豐

本册圖文審定

　　田松青

前言

中華文明綿延五千餘年，文字實具第一功。從倉頡造字而雨粟鬼泣的傳說起，歷經華夏子民智慧聚集、薪火相傳，終使漢字生生不息、蔚爲壯觀。伴隨着漢字發展而成長的中國書法，基於漢字象形表意的特性，在一代又一代書寫者的努力之下，最終超越其實用意義，成爲一門世界上其他民族文字無法企及的純藝術，并成爲漢文化的重要元素之一。在中國知識階層看來，書法是中國人『澄懷味象』、寓哲理於詩性的藝術最高表現方式，她净化、提升了人的精神品格，歷來被視爲『道』『器』合一。而事實上，中國書法確實包羅萬象，從孔孟釋道到各家學說，從宇宙自然到社會生活，中華文化的精粹，在其間都得到了種種反映，對漢字美的不懈追求，多樣的書家風格，則愈加顯示出漢字的無窮活力。那些最優秀的『知行合一』的書法家們是中華智慧的實踐者，他們匯成的這條書法之河印證了中華文化的發展。

因此，學習和探求書法藝術，實際上是瞭解中華文化最有效的一個途徑。歷史證明，漢字及其書法衝破了民族文化的隔閡和時空的限制，在世界文明的進程中發生了重要作用。我們堅信，在今後的文明進程中，這一獨特的藝術形式，仍將發揮出巨大的力量。然而，在當代這個社會經濟高速發展、不同文化劇烈碰撞的時期，書法也遭遇前所未有的挑戰，而漢字書寫的退化，或許是書法之道出現踟躕不前窘狀的重要原因。因此，有識之士深感傳統文化有『迷失』和『式微』之虞。書法藝術的健康發展，有賴於對中國文化、藝術真諦更深刻的體認，匯聚更多的力量做更多務實的工作，這是當今從事書法工作的專業人士責無旁貸的重任。

有鑒於此，上海書畫出版社以保存、還原最優秀的書法藝術作品爲目的，從系統觀照整個書法史藝術進程的視綫出發，於二〇一一年至二〇一五年间出版《中國碑帖名品》叢帖一百種，受到了廣大書法讀者的歡迎，成爲當代書法出版物的重要代表。爲了能够更好地呈現中國書法的魅力，滿足讀者日益增長的需求，我們决定推出叢帖二編。二編將承續前編的編輯初衷，擴大名作的匯集數量，進一步提升品質，以利讀者品鑒到更多樣的歷代書法經典，獲得對中國書法史更爲豐富的認識，促進對這份寶貴遺産更深入的開掘和研究。

上海書畫出版社

簡介

吳説，字傅朋，號練塘，錢塘（今浙江省杭州市）人。《宋史》無傳，據考大致生活在北宋末徽宗朝至南宋初高宗朝之際。

爲詩人王令（字逢原）外孫，太學博士、秘書省正字吳師禮之子。

吳説年少時書法便有盛名，諸體皆佳，深得蔡卞賞識，并在其家中專爲吳説置書室，後引薦給蔡京。政和七年（一一一七），

以將仕郎入仕，歷任江州太平觀朝請郎、福建路轉運判官、尚書金部員外郎、淮南轉運使、盱眙知軍、尚書郎、信州知州，右奉

直大夫、新安知軍等。宋室南渡後，居臨安紫溪，人呼『吳紫溪』。其事迹散見《容齋隨筆》《盱眙縣志稿》《建炎以來繫年要

録》《揮塵録》《四朝聞見録》等。

吳説書法復古晋唐，自藴新意，開一時之雅調。善題榜書，厚潤端古；精於行草，出入二王；獨善『游絲書』，稱絕於世，

宋高宗趙構《翰墨志》曾稱：『紹興以來，雜書游絲書，惟錢塘吳説。』當時文人賞譽甚隆，多有詩作傳世。

本書所輯吳説傳世尺牘十三帖，均爲紙本行草書，用筆清健，端雅沖和，流轉縈迴。原作均藏於臺北故宮博物院，各本尺寸

如下：

《夏末帖》，縱三十二點八厘米，橫四十六點七厘米。《致明善宗簿懿親侍史尺牘》，縱二十三點九厘米，橫三十八點八

厘米。《二事帖》，縱三十五點三厘米，橫四十四點八厘米。《致百姐恭人尺牘》，縱二十九點五厘米，橫三十八點五厘米。

《致二哥監獄宣教尺牘》，縱二十八厘米，橫三十二厘米。《垂喻帖》，縱三十點二厘米，橫四十四點六厘米。《致大孝宣教尺

牘》，縱二十七點四厘米，橫二十九點一厘米。《致款士提舉尺牘》，縱二十八點四厘米，橫三十九點五厘米。《衰遲帖》，縱

三十點四厘米，橫四十七點一厘米。本帖可考，書於宋紹興二十五年（一一五五）。《慶門星聚帖》，縱二十九點八厘米，橫

四十五厘米。《致堂上太宜人尺牘》，縱二十八點四厘米，橫三十九厘米。《致御帶觀察尺牘》，縱二十九點八厘米，橫四十一

厘米。《私門帖》，縱二十八點四厘米，橫五十三點二厘米。

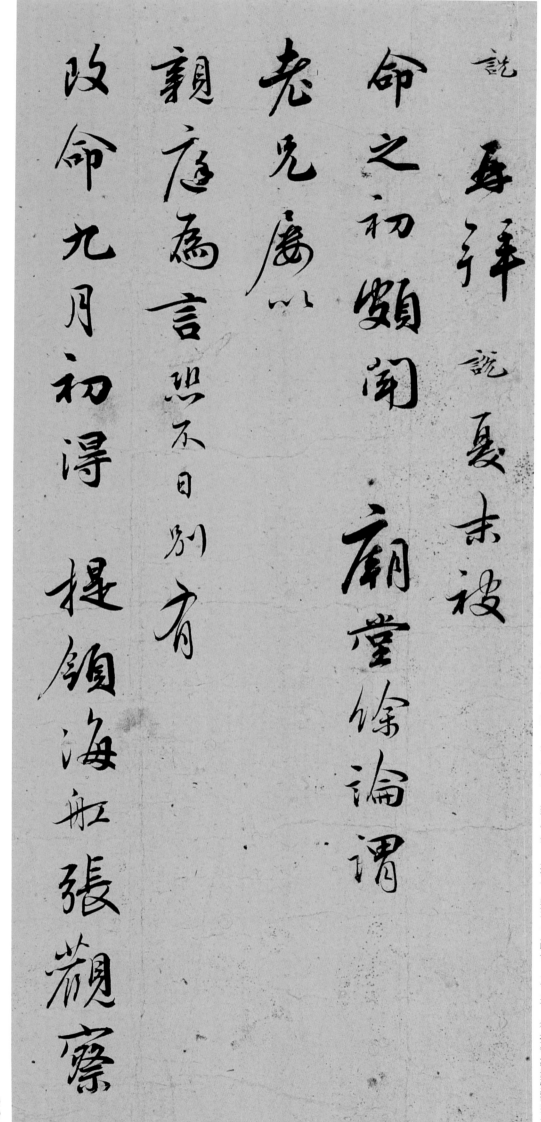

親庭：父母。此指以孝養年邁雙親爲由，辭官歸鄉。

提領海舡：舡，同『船』。南宋海防長官。南宋高宗年間，爲防金人由海上偷襲，設置沿海制置司，節制海軍，其長官於紹興三年六月至九月間曾名爲『提領海船』，後改回『沿海制置使』。

張觀察公裕：張公裕，水軍將領，生卒不詳。金人渡江南侵，宋高宗趙構由明州入海路南退，金將金兀朮『搜山檢海』欲擒高宗，張公裕遂率水軍於明州海域阻擊，以巨船大破金軍，史稱『明州海戰』。事見《宋史·高宗本紀三》。按，北宋仁宗朝亦有同名者，非此帖所指。

【夏末帖】説再拜：説夏末被 ／ 命之初，頗聞廟堂餘論，謂 ／ 老兄屢以 ／ 親庭爲言，恐不日別有 ／ 改命。九月初，得提領海舡張觀察公裕 ／

書云近准

樞密院照剳福建運判魯

朝請候起發海舡齊足日躬親管押於

提領海舡司交割訖發赴

行在竊料必有

異數之寵近有士大夫自福唐來者皆言

書云：近准樞密院照剳，福建運判魯／朝請候起發海舡齊足日，躬親管押，於／提領海舡司交割訖，發赴／行在，竊料必有／異數之寵。近有士大夫自福唐來者，皆言／

樞密院：宋代中央官署名，與中書省分掌軍政。

行在：即『行在所』，指皇帝所至之處。

福唐：今福建省福清市。

交割訖：辦理移交事務，結清手續。訖，完結。

使坐尚未承准此項旨揮

不知今已被

受否奔進流離之餘日迫溝壑佇候

老兄新命庶幾早就廩食以活孥累或

節從經由此邑得遂

迎見尤所慰幸

說皇恐再拜

使坐：猶『使座』，對高級官員的敬稱。

孥累：指妻子兒女，全家老幼。

皇恐：猶『惶恐』。

廩食：官糧，官府發放的俸祿之糧。

使坐尚未承准此項旨揮，不知今已被 / 受否？奔進流離之餘，日迫溝壑，佇候 / 老兄新命，庶幾早就廩食，以活孥累。或 / 節從經由此邑，得遂 / 迎見，尤所慰幸。說皇恐再拜。

宗簿：南外宗正寺下屬官吏，據下文「懿親侍史」推測，應爲侍奉宗室事務的文官。詳見《宋會要輯稿·職官二》。

懿親：特指皇室宗親、外戚。

華亭：華亭縣，今上海市松江區。

彌大：疑爲黃久約，字彌大，山東東平須城縣人。由宋入金官員，在宋時歷任鄆城主簿、曹州軍事判官、禮部員外郎、兼翰林修撰、磁州刺史、左諫議大夫兼禮部侍郎等，入金任右丞相、太常卿等。《金史》有傳。

比，近期。辱，自謙之辭，意爲自身卑微。拜讀來信會有辱書寫信函的對方。

比又辱誨示：最近又承蒙閣下的教誨。

宗寺：原名「宗正寺」，北齊始置，管理維護皇室玉牒與祭祀場所。宋徽宗年間改爲西外宗正司、南外宗正司，司掌外居皇親宗室，與當州通判共同管理相應事務。

說

擘臣上问
明善宗簿懿親侍史近兩
上狀一附 孫大一造華亭
未知己门重遠頃此又辱
誨示承之產
门在感至無巳信收伏惟
□□伸問 宗寺幾務清

簡諒多娛暇正思相夕別有

異數／遠隙、不足數到

官已半年更如許時通理堂

滿預有填壑之憂正遠冀

寶鍊冲粹不宣說上啓

明善宗簿懿親侍史 八月晦

填壑：屍體填於溝壑。是對死的委婉説法。

寶鍊：指寶養修煉。《雲笈七籤》：『斗光華蓋，來照泥丸。寶煉骨血，拘魄制魂。』冲粹：冲和精純。嵇康《答〈難養生論〉》：『令尹之尊，不若德義之貴；三黜之賤，不復冲粹之美。』

晦：農曆每月的最後一天。

【致明善宗簿懿親侍史尺牘】說頓首上啓／明善宗簿懿親侍史：近兩／上狀，一附彌大，一送華亭，／未知已得呈達否？／比又辱／誨示，承已達／行在，感慰兼／至。信復，伏惟／尊履申福。宗寺職務清／簡，諒多娛暇，正恐朝夕別有／異數耳。說碌碌不足數，到／官已半年，更如許時，通理當／滿，預有填壑之憂。正遠／冀／寶鍊冲粹，不宣。說頓首上啓。／明善宗簿懿親侍史。八月晦。

說

皇恐再拜上覆 前日匆匆

門下 有二事失於

面稟 殺牛之戒 前輩爲政急先務 況

法禁甚嚴 所當遵守 而浙東諸州

【二事帖】說皇恐再拜上覆：前日匆匆請違／門下，有二事失於／面稟：殺牛之戒，前輩爲政急先務，況／法禁甚嚴，所當遵守。而浙東諸州／

殺牛之戒：即『牛法』『牛戒』。古代牛乃重要農耕之本，歷代皆立法禁止無故屠宰烹食賣賣。《宋刑統》謂殺官私牛者，徒一年半，主自殺牛馬者徒一年。

徧：同「徧」。

通衢：道路平坦寬闊，四通八達。

畾塞：猶「遍塞」。意為買賣牛貨者遍佈街道。

使府特盛，不但村落彌滿，雖／府城通衢，亦皆畾塞。欲乞／大書板牓揭示禁賞罪名，仍鏤板下／管下諸邑，散印徧及鄉村，不唯可以奉／法，兼亦陰德不淺。說有二親戚列在／

使府特盛不但村落弥滿雖
府城通衢亦皆畾塞欲乞
大書板牓揭示禁賞罪名仍鏤板下
管下諸邑散印徧及鄉村不唯可以奉
法兼亦陰德不淺說有二親戚列在

部屬敢以為獻陳乃表甥向乃妻弟

非敢私請實為公舉說近經由永康

縣似聞樓樞府使臣及宣兵等請

受止是邑中逐旋那移不以時得若非

使府稍與應副必致闕事於人情有

為獻：推舉引薦。

部屬，敢以為獻，陳乃表甥，向乃妻弟，非敢私請，實為公舉。說近經由永康〉縣，似聞樓樞府使臣及宣兵等請〉受，止是邑中逐旋那移，不以時得，若非〉使府稍與應副，必致闕事，於人情有〉

樓樞府：樞密院樓姓官員，不詳何人。言『某府』是對有官職者的敬稱。

請受：官俸，餉銀。范仲淹《奏陝西主帥帶押蕃落使》：『內祇蕃官一千餘人，各自請受。』

逐旋那移：騰挪周旋。那：通『挪』。

應副：應付，幫忙之意。

郵：同「恤」，救濟，掛念。

已：同「以」。

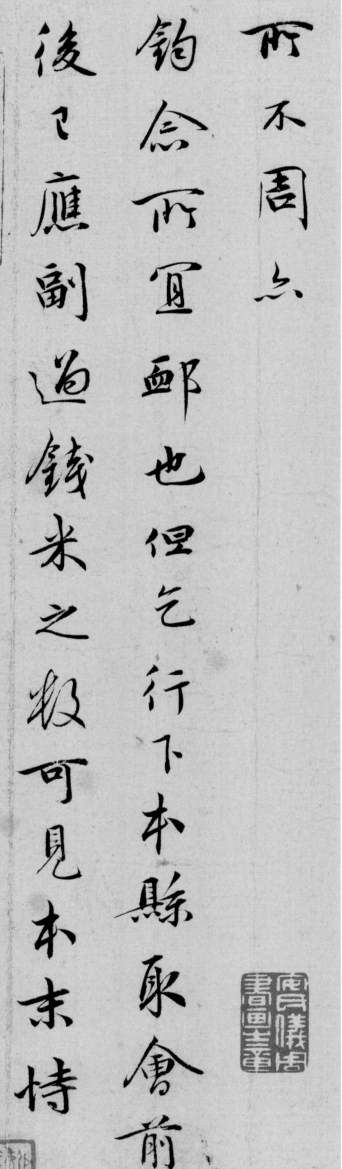

所不周，亦／鈞念所宜郵也。但乞行下本縣，取會前／後，已應副過，錢米之數，可見本末。恃／恩憐之深，敢盡所聞。說皇恐再拜上覆。／

百姐恭人伏惟

體候万福兒母暨兒女輩並附

起居第三兒婦一房与堂前老幼

數人在德安府近遣人般取朝夕

盡來官所蓋兩處凡百倍費耳

【致百姐恭人尺牘】百姐恭人：伏惟、體候萬福。兒母賢兒女輩並附、起居。第三兒婦一房，與堂前老幼、數人，在德安府，近遣人般取，朝夕、盡來官所，蓋兩處凡百倍費耳。

兒母：丈夫稱自己的妻子。《公羊傳·哀公六年》：『常之母有魚菽之祭。』何休解詁：『正以妻者己之私，故難言之，似若今人謂

般取：猶『搬取』。

恭人：官員母親或妻子享有的封號。宋徽宗政和二年始置命婦封號，有國夫人、郡夫人、淑人、碩人、令人、恭人、宜人、安人、孺人。中散大夫等四品以下、五品以上官員之母或妻可封六等『恭人』。妻為兒母之類是也。』

人』。

大女子五七娘与汪壻情俱来歸寧汪
壻欲營榷局已津遣往京西漕司
營之想須得一處六九求岳祠聞
得之後生未能之出且累資考
可南二女子七十娘荷本路向漕来

壻：古同『婿』。

歸寧：已出嫁女子回娘家省親。

大女子五七娘，與汪壻俱來歸寧。汪
壻欲營榷局，已津遣往京西漕司
〈營之〉，想須得一處。六九求岳祠，聞〈已得之〉。

荷：承蒙，多虧。書信中敬語。

後生未欲令出官，且累資考〈耳〉。第二女子七十娘，荷本路向漕來〈

本路：宋代地方行政區劃大致列路、府（州、軍、監）、縣三級。各
路長官主要為漕司轉運使，憲司提點刑獄公事，倉司提舉常平茶鹽公
事等。

議為其家婦秋初將言定庶去替

不及半年免避親但窮壘種種無

有粧奩未易辦尔正遠唯希

將護二甥別遣訊　　記上問

家婦：古時嫡長子之正妻。

避親：科舉考試授官制度，爲避嫌，有親屬爲官者不能同地授官，或職位較低者改官他地。

粧奩：鏡匣一類可盛放梳妝用品的器具，代指嫁妝。

二哥監獄宣教三娘孺人緬想

侍旁多慶兒女一一慧茂兒母

兒婦諸孫悉附拜興居及伸問

二哥嫂匆匆未及別問

大哥時相聞但未能得一相聚爲

監獄：監獄廟，官名。獄廟，五嶽山神廟，古代用於祭祀封禪。

宣教：宣教郎，官銜名。又稱『迪功郎』，宋時始置，諸州各縣簿、尉皆領，從九品，爲基層官吏。

孺人：對官員妻子或母親的尊稱。宋代七品以下、八品以上官員之母或妻可封九等『孺人』。

侍旁：侍奉於父母之旁。

【致二哥監獄宣教尺牘】二哥監獄宣教、二嫂孺人：緬想／侍旁多慶，兒女一一慧茂。兒母、／兒婦、諸孫，悉附拜／興居，及伸問二哥嫂，匆匆未及別問。／大哥時相聞，但未能得一相聚，爲／

不足耳。家訊見委，適無便人，今〉附遞以往。鄧守舊識，能相周〉旋否？說欲趁寒食至墓下，不出〉此月下旬，去此積年懷抱，當俟〉面見傾倒。預以慰快。說再啓。〉

家訊見委，適無便人……家書已收到，但恰好沒有順路送回信之人。

便人，順路的信使。

說頓首再啟

垂喻

錦里園亭諸榜何其盛也悉

如尺度寫納告

侍次為稟呈第愧弱翰不稱尔

垂喻：承蒙囑咐。垂，敬語。

錦里園亭：李劍鋒《吳說書法及南宋審美風格之嬗變》：『考此帖的受主爲南宋中興名將、曾兩次拜相的張浚，其修建園亭，特向吳説求題榜，亦可見吳氏當時書名之盛。』

弱翰：謙辭。稱自己筆力較弱。

【垂喻帖】說頓首再啟：〈垂喻〉錦里園亭諸榜，何其盛也。悉〈如尺度寫納，告〉侍次爲稟呈，第愧弱翰不稱尔。〈

謝傅方且為蒼生而起

裴公詎容從綠影之遊乎非次

不敢敨拜問牘咋

侍旁為致下悃昨

中承初除拜祥日嘗致賀啓一通

謝傅方且爲蒼生而起，／裴公詎容從綠野之游乎？非次／不敢數拜問牘，亦告／侍旁，爲致下悃。昨／中丞初除拜日，嘗致賀啓一通，／

謝傅方且爲蒼生而起：指東晉謝安『東山再起』的典故。謝安初拒不出仕，隱居會稽東山。升平四年（三六〇）東晉內憂外患，謝萬兵敗被廢，謝氏家族朝中無人，謝安遂投桓溫帳下，後歷任吳興太守、侍中、吏部尚書、中護軍等職，盡心輔政，淝水之戰大敗苻堅，功成名遂。

裴公詎容從綠野之游：指唐代裴度『綠野堂』隱居的典故。裴度忠直秉正，屢拜宰輔，歷德宗、穆宗、敬宗、文宗四朝。『甘露之變』後，宜官專權，裴度年邁，避禍隱退，留守東都洛陽。於城南午橋建涼臺暑館，名『綠野堂』，常有白居易、劉禹錫等文人雅士園中唱和。詎，難道，怎會。

非次：破例，超過常規。

牘：指書信。

甘露之下悃：謙辭。卑下的誠意。悃，誠意。

中丞：官名，即『御史中丞』。漢時始置，宋代爲最高監察部門『御史臺』的長官，負責糾察文武，奏劾百官，肅正綱紀。

除拜：授拜官職。

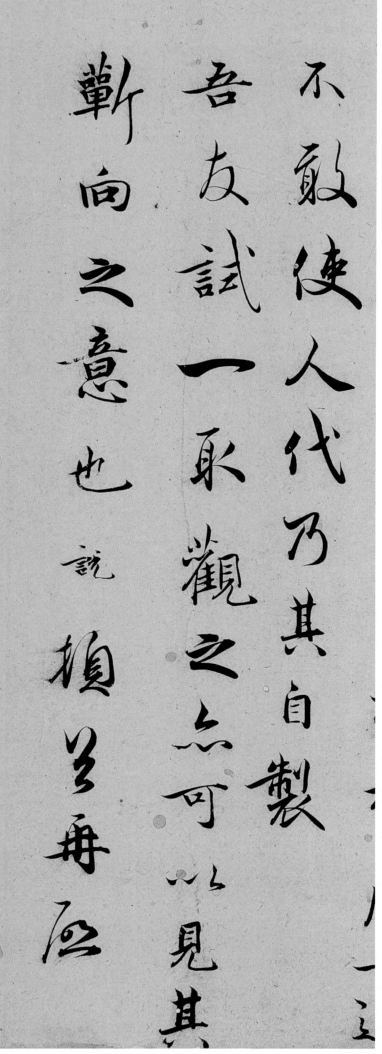

不敢使人代乃其自製

吾友試一取觀之亦可以見其

蘄向之意也說頓首再啓

蘄向：猶「祈向」，理想。

不敢使人代，乃其自製，／吾友試一取觀之，亦可以見其／蘄向之意也。說頓首再啓。

說 頓首上啓陳二叙 三

慰之具右疏阼日凝凛不審

春履何似未由一造

盧次唯冀

節哀苦以承

家世寄託之重

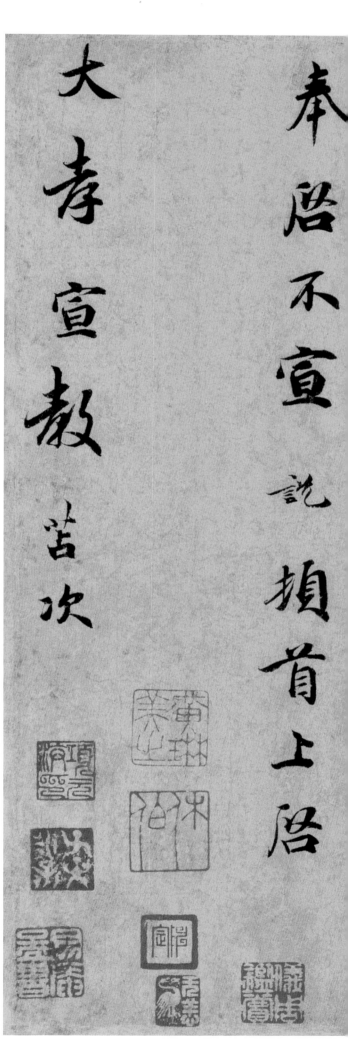

【致大孝宣教尺牘】説頓首上啓：區區叙／慰，已具右跣。即日凝凛，不審／孝履何似？未由一造／廬次，惟冀／節抑哀苦，以承／家世寄託之重，不勝至望。謹／奉啓。不宣。説頓首上／大孝宣教苦次。／

【致大孝宣教尺牘】説頓首上啓：區區叙／慰，已具右跣。即日凝凛，不審／孝履何似？未由一造／廬次，惟冀／節抑哀苦，以承／家世寄託之重，不勝至望。謹／奉啓。不宣。說頓首上／

苦次：守孝之處。苦，古代居喪時，孝子睡的草墊子。

不宣：不一一詳述。多用於書信末尾。

凝凛：指冰凍已至，天氣寒冷。

不審孝履何似：不知閣下居守親喪的狀況如何。孝履，守孝，在服喪期滿之前不可交游娛樂，以示哀悼。

未由：猶「無由」，沒有機會、辦法。

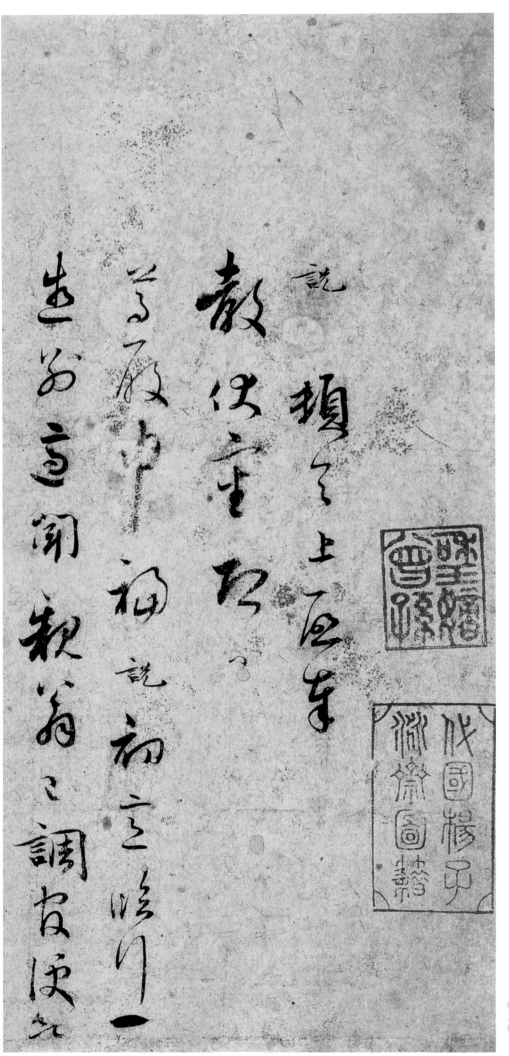

【致款士提舉尺牘】說頓首上啓：奉／教，伏審即日／尊履申福。說初意臨行一／造別，適聞親翁已調官，便欲／

尊履：書信中問候之詞。

親翁：親家公。

赴卫卫有失時之恨不免

於数日促行困頓中事事旋

營雖欲輟半日之隙不可得矣臨發遣問

以叙懷抱也大參且欲泊報恩以便甘養

邦人甚惜其遠鄙亦恨紹伊之

困頓：困頓愁苦。頓，「悴」。

大參：參知政事的別稱。唐代始置，宋代爲副相，後期地位提升，實際行使宰相之權，總管文武內外之事。

甘養：以美食奉養雙親。

邦人：鄉里之人、同鄉。

赴，恐過此有失時之恨，不免〻於數日促行。困頓中事事旋〻營，雖欲輟半日之隙，不可得矣。〻臨發遣問，以敘懷抱也。〻大參且欲泊報恩，以便甘養。〻邦人甚惜其遠，鄙亦恨紹伊之〻

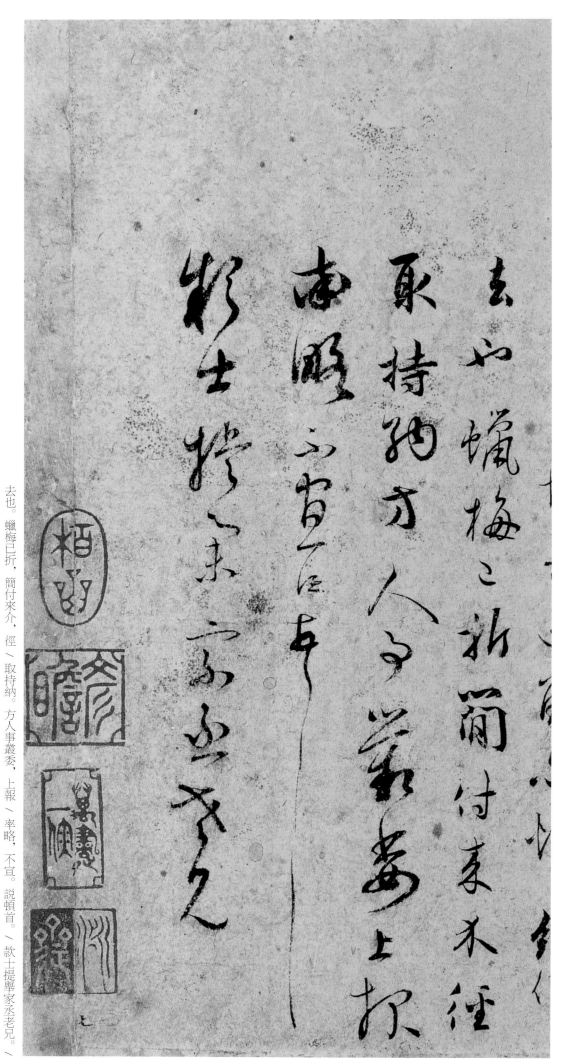

去也。蠟梅已折，簡付來介，徑／取持納。方人事叢委，上報／率略，不宣。説頓首。／款十提舉家丞老兄。

叢委：繁多，堆積。范仲淹《舉歐陽修充經略掌書記
狀》：『或奏議上聞，軍書叢委，情須可達，辭貴得
宜。』

上報：書信敬語，指回復對方來信。

提舉家丞：官名，總管宅邸內務。按，宋代設執掌專門事務之
職，名爲『提舉』，後接所司部門，如『提舉市舶』『提舉學
事』。家丞，官名，秦漢時太子、諸侯之屬官，主理家事，後
歷代沿置。

比數：相提并論。

造物：有福氣。

假守：地方官員臨時借調，而未正式任命。

安豐：地名，今安徽省壽縣安豐塘鎮。清光緒《盱眙縣志稿》
載：『吳說，紹興六年知盱眙軍。二十五年正月辛酉以右奉直大
夫新知安豐軍，改知盱眙軍。』可知本冊尺牘書於紹興二十五年
（一一五五）。

說頓首再拜說衰遲蹇

鈍無足比數頃蒙

造物存錄假守四郡曾微寸効

以副

共理之寄此奉安豐之

命旋膺盱眙之

【衰遲帖】說頓首再拜／說衰遲蹇／鈍，無足比數。頃蒙／造物存錄，假守四郡，曾微寸效，／以副／共理之寄。比奉安豐之／命，旋膺盱眙之／

除，豈所宜蒙，誠為非據。竊意使
人不晚過界，拜
勑之日，即刻登塗，水陸兼行，倍
道疾馳，自鄱陽旬有三日抵所
治，偶寬數日，趣辦
錫宴等事務，幸不闕悞。唯是此

除，豈所宜蒙，誠為非據。竊意使〈人不晚過界，拜〉勑之日，即刻登塗，水陸兼行，倍〈道疾馳，自鄱陽旬有三日抵所〉治，偶寬數日，趣辦〈錫宴等事務。幸不闕悞。唯是此〉

所治：治所，為地方政府、長官駐地。

錫宴：同『賜宴』，君王命臣下共同宴飲。

闕悞：同『闕誤』，錯漏，失誤。

趣：督促。

旋膺盱眙之除：不久便調任盱眙知軍。膺，受命擔任。除，授官。

盱眙，今江蘇省淮安市盱眙縣。

旬有三日：即十三日。一旬為十日。

地最為極邊，事責匪輕，宜得敏手通材，乃克有濟。而老退踈拙之人，豈能勝任。素荷眷予，幸有以警誨而發藥之，是不望者。

荷眷：承受恩寵，承蒙關注。

地最爲極邊，事責匪輕，宜得敏＼手通材，乃克有濟。而老退踈拙＼之人，豈能勝任？素荷＼眷予，幸有以＼警誨而發藥之，是所望者。説頓首＼再拜。

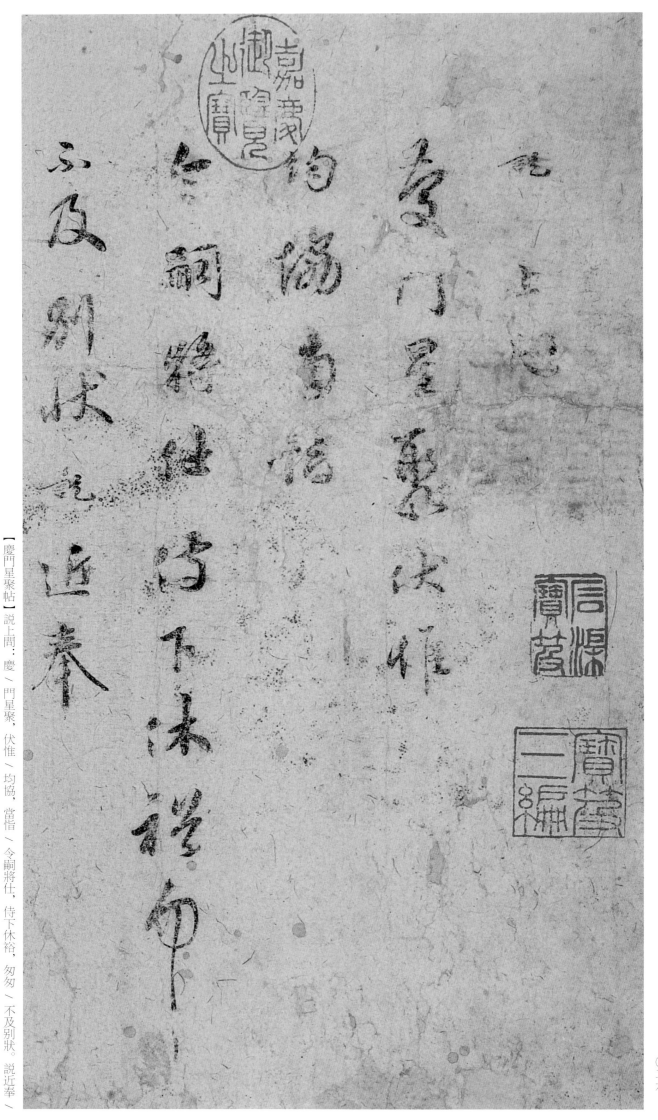

慶門星聚：吉慶門庭，
德星萃聚。

愔：意圖，想要。

休裕：美德。

【慶門星聚帖】說上問：慶／門星聚，伏惟／均協，當愔／令嗣將仕，侍下休裕，匆匆／不及別狀。說近奉／

詔旨，訪求晉唐真蹟，此間絕
巘口止有唐人臨《蘭亭》一本，
卷以主緣省男女高古
許寄以官且告
志先出一夏五唐人摹宗宗

近奉詔旨，訪求晉唐真蹟：宋室南渡後，典冊圖書散佚殆盡，吳說曾建議高宗購求民間所藏。《建炎以來繫年要錄》卷一百四十八：『庚寅，上諭　緡，貨幣單位，即一貫、一吊，一般合一千枚銅錢。

大臣曰：「近右朝請大夫吳說上殿言，湖台之家士大夫多藏書者，緣未立賞，故不肯獻，卿等可求太宗朝訪遺書故事，依仿行之。」是月己亥，行　省：察審。

下。』

詔旨，訪求晉唐真蹟，此間絕　難得，止有唐人臨《蘭亭》一本，　答以千緡。省若更高古，　許命以官。且告

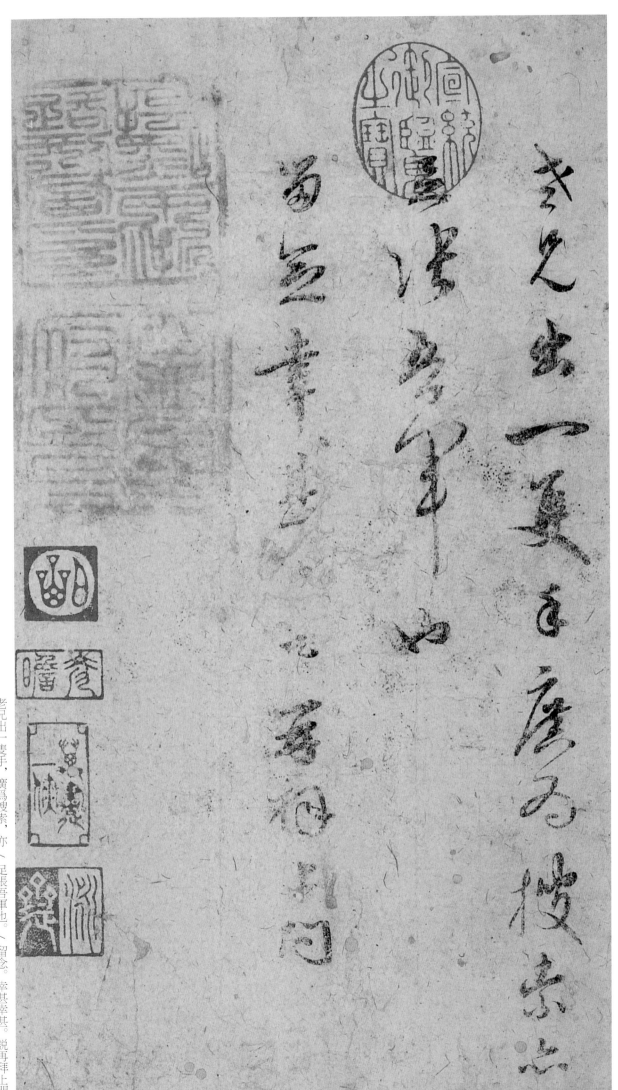

老兄出一隻手，廣爲搜索，亦／足張吾軍也。／留念。幸甚幸甚。說再拜上問。／

張吾軍：擴大聲勢。語出《左傳》桓公六年：『我張吾三軍，而被
吾甲兵，以武臨之，彼則懼而協以謀我，故難間也。』

留念：留心，關注。

說上問
堂上太宜人伏惟
壽履康寧兒毋婦孫並拜問誠
三十姐孺人侍奉多慶骨肉輩一三
伸意為別之久不忘思念五十五六十

太宜人：：官員母親的封號。宋代朝奉大夫等五品以下、六品以上官員
之母或妻可封七等『宜人』，其母若已亡夫，則稱『太宜人』。

【致堂上太宜人尺牘】說上問＼堂上太宜人…伏惟＼壽履康寧。兒母婦孫並拜問誠。＼三十姐孺人侍奉多慶。骨肉輩一二＼伸意，為別之久，不忘思念。五十五、六十，

皆得相近、種荷、極荷
敦篤存顧每感、
郎娘均勝聞甚慧茂可喜、此有
需幹不外　說上問
說衰晚驟當冗劇

皆得相近，種種極荷／敦篤存顧，多感多感。／郎娘均勝，聞甚慧茂，可喜可喜。此有／需幹不外。說上問。／說衰晚驟當冗劇，

種種極荷敦篤存顧：承蒙各方面厚道深情的關心照顧。極荷，深受。
存顧，關心照顧。

多感：猶「多謝」。

冗劇：職務繁重。

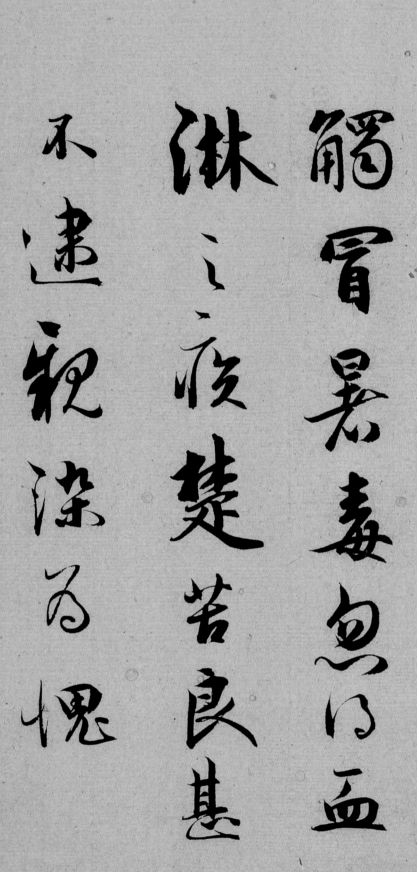

不逮親染：以致無法親筆書寫信劄。按，是劄分前後兩部分，前半部爲吳説身體有恙使他人代筆，後半部分爲親筆附文，故風格迥異。

觸冒暑毒，忽得血／淋之疾，楚苦良甚，／不逮親染爲愧。／

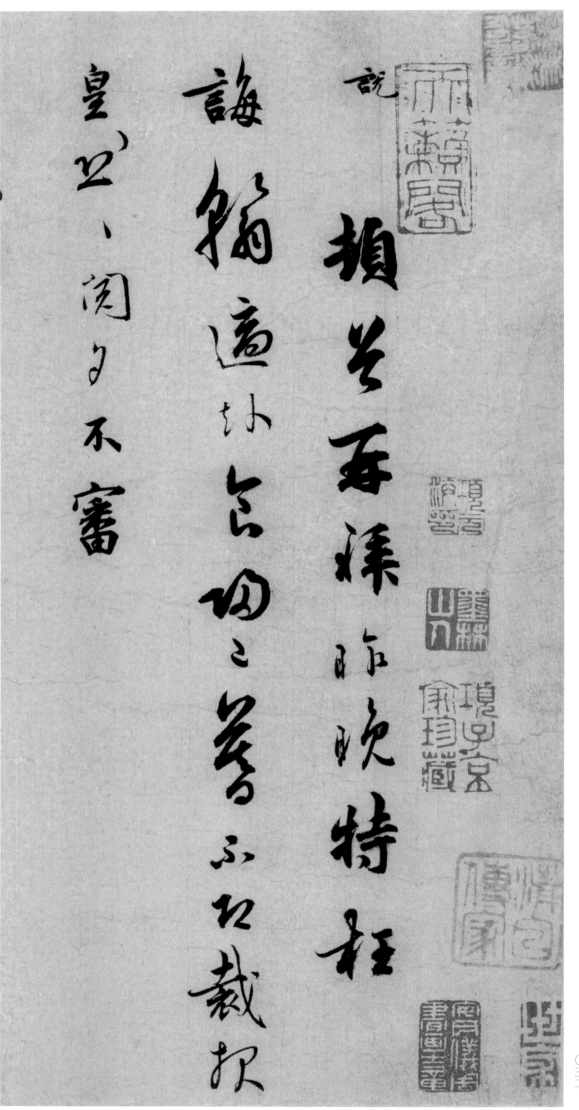

【致御帶觀察尺牘】說頓首再拜：昨晚特枉／誨翰，適赴食，歸已暮，不即裁報，／皇恐皇恐。閱夕不審／

誨翰：對彼方來信的敬稱。

裁報：裁紙寫信回復。

台候日似

寵速佩

眷言之渥崔勝銘戢區、佇歷

瞻尓气道坐官气临鞔廉明萍

台候：書信中敬稱對方所用之辭。

寵速佩眷意之渥：意謂蒙受眷寵優渥。

銘戢：永懷不忘，銘記在心。戢，斂藏。

區區：猶『在下』。自稱謙詞。

台候何似？／寵速佩／眷意之渥，豈勝銘戢。區區佇遲／瞻叙，適在它舍，修致率略，幸／

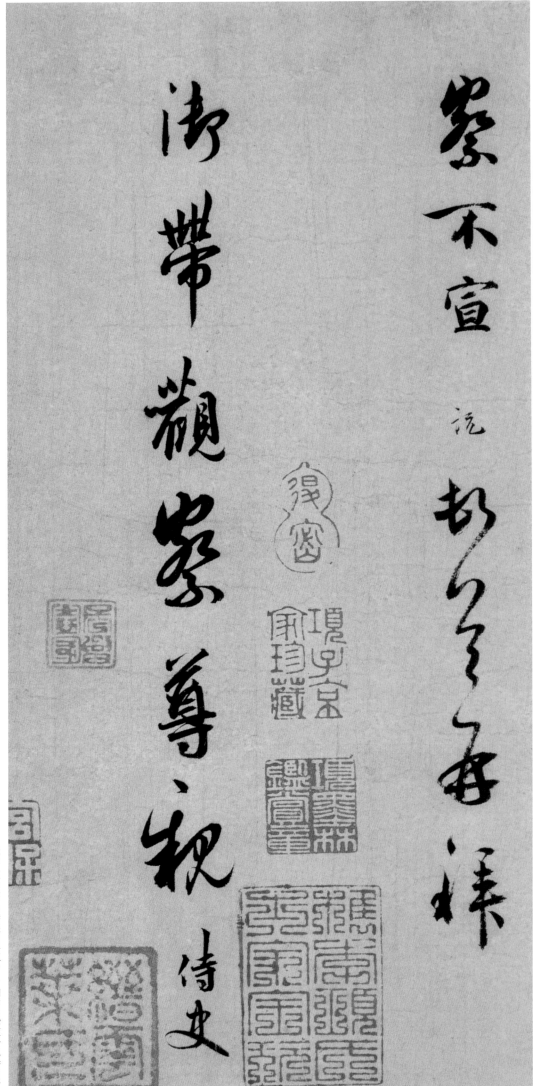

率略：簡率粗略。辛察：猶『明察』。書信用敬語。

御帶：武官名，又名『帶御器械』，俗稱『御前帶刀侍衛』。《宋史‧職官志六》載，宋初置，慶曆元年後亦爲外駐將領加贈虛銜。

察。不宣。說頓首再拜。／御帶觀察尊親侍史。

大哥监税迪功贤甥老兄
私门荷祐小勇以去年十月
廿三日没于广州官所悲伤
深切何以堪之平日见其饮

说手咨

大哥：家族中兒孫輩年紀最長者。

監稅：官名，司掌監收商稅。

迪功：迪功郎，官銜名，又稱『宣教郎』，宋時始置，諸州各縣簿、尉皆領，從九品，為基層官吏。

沒：通『歿』，去世。

【私門帖】說手咨、大哥監稅迪功賢甥、老舅、私門薄祐，小舅以去年十月、廿三日、沒于廣州官所，悲傷、深切，何以堪之！平日見其飲

啗兼人謂宜享以承門户
何期棄我而先追恨痛極
吾甥聞之想亦哀悼即日
侍下體候何似想同
大嫂爱女均休舅到此踰

啗兼人，謂宜享壽，以承門户，\何期棄我而先，追恨痛極。\吾甥聞之，想亦哀悼。即日\侍下體候何似？想同\大嫂爱女均休。舅到此踰\

飲啗：猶『飲食』。啗，同『啖』，吃飯。

兼人：超過常人。

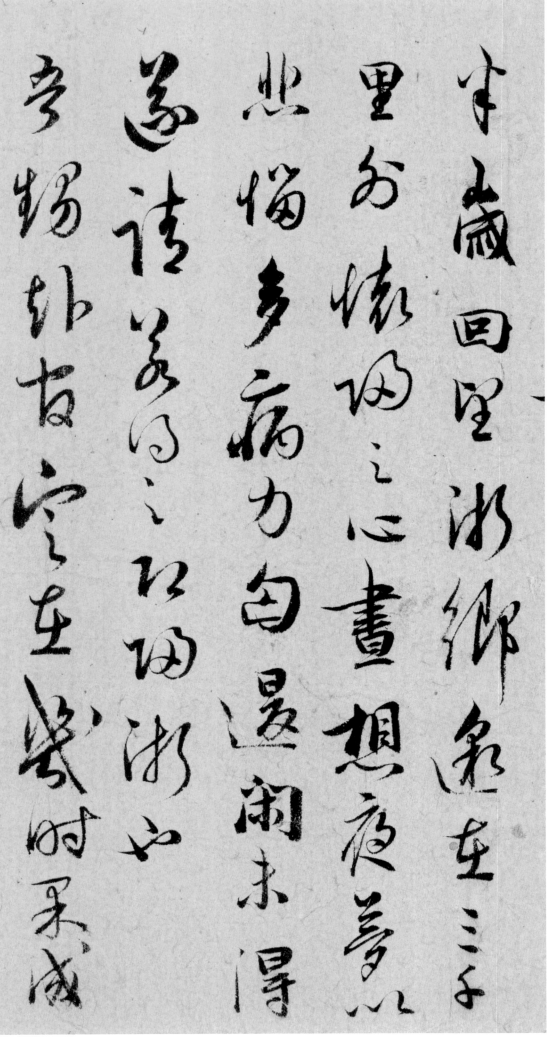

半歲，回望浙鄉，邈在三千〈里外，懷歸之心，畫想夜夢。以〉悲惱多病，力匄退閑，未得〈遂請。若得之，即歸浙也。〉吾甥赴官，定在幾時？果成〈

匄：同『丐』，乞求。

此月□六十哥外乃以言

曲折苦不多云悟弟

慎疾自愛七月廿

此行否？六十哥赴官，可以言 / 曲折，茲不多云。餘希 / 慎疾自愛。七月廿五日。說手洛。 /

歷代集評

先生著名節，百世追延陵。我評先生賢，不以能書稱。功成磨蒼崖，盛德頌日升。勿書凌雲榜，華顛踏高層。

——宋　向滈《題吳傳朋游絲書》（洪邁《容齋三筆》卷九引）

使君官事閑時書，略取萬象隨指呼。空中游絲定何物，非蠶所吐仍非蛛。光風霽日青春暮，惹草縈花細於縷。君今幻出一毫端，此秘從來人未睹。鈴齋觀者客如雲，有無斷續籲難分。不知誰束此毛穎，能使字畫纖無倫。嘗聞掃堊生雪白，顛草親承擔夫力。世間妙處不可傳，心手應時須自得。

——宋　曾幾《吳傳朋出游絲書求詩》

鳥迹既茫昧，文字幾變更。達者擅所長，各就一世名。衆體森大備，造化無留情。獨此游絲法，千古祠未呈。右軍露消息，筆墨無成形。偉哉延陵老，三紀常研精。絕藝本天得，非假學力成。應手快揮灑，援毫謝經營。飄浮鬼神驚，風狂蛛網轉。春老蠶咽明，直如朱弦急，曲若卷髮縈。獨繭繰不斷，希微破餘地，妙絕無容聲。飛梭遞往復，折藕分縱橫。風鳶勝更輕，可憐太纖瘦，不受鐫瑤瓊。飛白笑冗長，堆墨慚彭亭。咨爾百代後，若爲求典刑？

——宋　王之望《吳傳朋游絲書》

先皇帝尤喜書，致立學養士，惟得杜唐稽一人，餘皆體倣，了無神氣。因念東晉渡江後，猶有王、謝而下，朝士無不能書，以擅一時之譽，彬彬盛哉！至若紹興以來，雜書游絲書，惟錢塘吳說，篆法惟信州徐兢。亦皆碌碌，可嘆其弊也。

——宋　趙構《翰墨志》

雖未至顛張醉素之雄放，而圓美流利，亦書家之韻勝者也。

——宋　周必大《益公題跋》

小書楷則本晉人，降而唐世體益真。妙趣要識筆有神，行行清妍雜奇偉。

——宋　岳珂《吳傳朋書簡帖贊》

天絲兮舞空，春光兮怡融。杲麗日兮柔風，想八仙兮飲中。倒景兮騎虹，落紙兮游龍。俱上下兮西東，笑春歸兮無蹤。墨皇兮化工，留翫兮何窮。

——宋　岳珂《吳傳朋游絲書〈飲中八仙歌帖〉贊》

錢塘吳傳朋游絲書字前無古人，黃給事仲秉鈞嘗稱蜀士仲明舉詩云：『春蠶一縷來不斷，萬鈞筆力歸毫芒。』佳句也。然未若參政漢濱先生王公瞻叔之詩爲工。伯父揚州嘗得二紙於吳公，從子深求書王公之詩於後。

——宋　樓鑰《攻媿集·跋從子深所藏吳紫溪游絲書》

東坡既賦《寒碧》之句，吳說能草聖，行書尤妙，嘗書坡句於寺之糁壁。高宗命使詔僧借入宮中，留翫者數日。

——宋　葉紹翁《四朝聞見錄》

練塘深入黃太史之室，時作鍾體。

——宋　趙希鵠《洞天清祿》

昔人稱吳傳朋說真書，爲宋朝第一。今觀《九歌》，應規入矩，深得《蘭亭》《洛神》遺意。高宗洞精書法，至爲閣筆嘆賞，不虛也。

——清　安岐《墨緣彙觀》

行草書十四行，用筆清健，兼有游絲法。

——明　董其昌《畫禪室隨筆》

行書手札……字字精妙，遂謂之爲有血有肉之《閣帖》，具體而微之義獻，寧爲過譽乎？

——清　安岐《墨緣彙觀》

夫毫尖所行，必其點畫之最中一綫，如畫人透衣見肉，透肉見骨，透骨見髓。每行起筆後婉轉連綿，不作間斷，流暢飛動，一氣呵成，實懷素《自叙》之更進一步。

——啓功《論書絶句》

圖書在版編目（CIP）數據

吳說尺牘名品/上海書畫出版社編．——上海：上海書出版社，2023.5
（中國碑帖名品二編）
ISBN 978-7-5479-3084-7

Ⅰ.①吳… Ⅱ.①上… Ⅲ.①漢字－法帖－中國－北宋 Ⅳ.
①J292.25

中國國家版本館CIP數據核字（2023）第076909號

中國碑帖名品二編［三十二］

吳說尺牘名品

本社 編

責任編輯　張恒烟　馮彥芹
審　讀　陳家紅
圖文審定　田松青
責任校對　朱慧
封面設計　王崢
整體設計　馮磊
技術編輯　包賽明

出版發行　上海世紀出版集團
　　　　　⑩上海書畫出版社
地址　上海市閔行區號景路159弄A座4樓
郵政編碼　201101
網址　www.shshuhua.com
E-mail　shcpph@163.com
印刷　上海雅昌藝術印刷有限公司
經銷　各地新華書店
開本　710×889 mm　1/8
印張　5.5
版次　2023年6月第1版
　　　2023年6月第1次印刷
書號　ISBN 978-7-5479-3084-7
定價　52.00元

若有印刷、裝訂質量問題，請與承印廠聯繫